于右任 草书 古诗文

于右任 著

上海人民美術出版社

目　录

于右任谈书法

如何让书法有神韵

学书法不可不取法古人，亦不可拘泥于古人，就其爱好者习之，只要心摹手追，习之有恒，得其妙谛，即可任意变化，就不难自成一家。

一切须顺乎自然。平时我虽也时时留意别人的字，如何写就会好看，但是在动笔的时候，我绝不会迁就美观而违反自然。因为自然本身就是一种美。你看，窗外的花、鸟、虫、草，无一不是顺乎自然而生，而无一不美。一个人的字，只要自然与熟练，不去故求美观，也就会自然美观的。

我之作书，初无意于求工。始则鬻书自给，继则以为业余运动，后则有感于中国文字之急需谋求其书写之便利以应时代要求，而提倡标准草书。

关于方法的问题，前代书家，他们都只讲理论，而不讲方法，所以我答复书法朋友们的询问，只讲"无死笔"三字。就是说，写字无死笔，不管你怎样地组织，它都是好字，一有死笔，就不可医治了。现在我再补充四点。

一、多读

写字本来是读书人的事，书读得好，而字写不好的人有之，但绝没有不读书而能把字写好的。

二、多临

作画的朋友告诉我写字比作画难，我不能画，不知确否如此，但写好者确真不容易。童而习之，白首未工者，大有人在。所以前代书家毕生的精力所获成果是我们最好的参考。它不独可以充实我们的内涵，美化字的外形，同时更可以加速我们学习的行程。

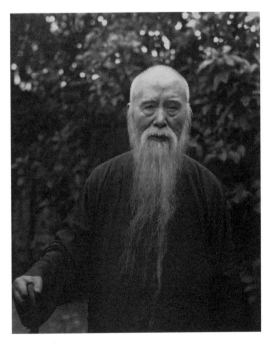

于右任像

三、多写

临是临他人的，写是写自己的；临是收集材料，写是吸收消化。不然，即使苦写一生，也不过是徒为他人做奴役而已。

四、多看

看是研究，学而不思则日久弊生。只临只写而不研究，则不是盲从古人就是盲从自己。所谓看，不但多看古人的，更要多看自己，而且这两种看法对古人是重在发掘他们的优点，对自己是重在多发现自己的缺点。

我喜欢写字，我觉得写字时有一种说不出的乐趣。我感到每个字都有它的神妙处，但是这种神妙，只有在写草书时才有；若是写其他字体，便失去了那种豪迈、奔放的逸趣。

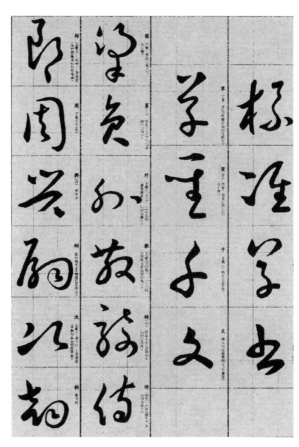

于右任草书《千字文》

一切顺乎自然

我写字没有任何禁忌，有任何禁忌，都写不好书法。执笔、展纸、坐法，一切顺乎自然……

二王之书，未必皆巧，而各有奇趣，甚者愈拙而愈妍，以其笔笔皆活，随意可生姿态也。试以纸覆古人名帖仿书之，点画部位无差也，而妍媸悬殊者，笔活与笔死也。

故字中有死笔，则为偏废。世有以偏废为美者乎？字而笔笔皆活，则有不蕲美之美；亦如活泼健康之人，自有其美，不必"有南威之容，乃可论于淑媛"也！故无死笔实为书法中之无上要义。

抄书可增人文思，而尤多习于实用之字。书法无他巧，多写便工。

执笔无定法，而以中正不失自然为上。

学我只求形似而不求神似，则为照猫画虎。

学我勿先摹我，须临我学之各种碑帖，方可学好。

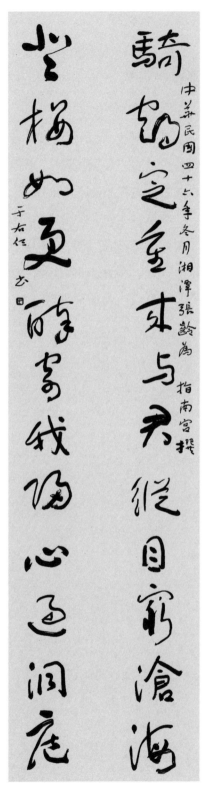

骑鹤定重来，与君纵目穷沧海；
登楼如更醉，寄我归心过洞庭。

草书杜甫诗四十五首

杜甫诗四十五首

月

四更山吐月，残夜水明楼。
尘匣元开镜，风帘自上钩。
兔应疑鹤发，蟾亦恋貂裘。
斟酌姮娥寡，天寒耐九秋。

雨四首

微雨不滑道，断云疏复行。
紫崖奔处黑，白鸟去边明。
秋日新沾影，寒江旧落声。
柴扉临野碓，半得捣香粳。

江雨旧无时，天晴忽散丝。
暮秋沾物冷，今日过云迟。
上马迥休出，看鸥坐不辞。
高轩当滟滪，润色静书帷。

物色岁将晏，天隅人未归。
朔风鸣淅淅，寒雨下霏霏。
多病久加饭，衰容新授衣。
时危觉凋丧，故旧短书稀。

楚雨石苔滋，京华消息迟。
山寒青兕叫，江晚白鸥饥。
神女花钿落，鲛人织杼悲。
繁忧不自整，终日洒如丝。

戏作俳谐体遣闷二首

异俗吁可怪，斯人难并居。
家家养乌鬼，顿顿食黄鱼。
旧识能为态，新知已暗疏。
治生且耕凿，只有不关渠。

西历青羌板，南留白帝城。
於菟侵客恨，粔籹作人情。
瓦卜传神语，畲田费火声。
是非何处定，高枕笑浮生。

过客相寻

穷老真无事，江山已定居。
地幽忘盥栉，客至罢琴书。
挂壁移筐果，呼儿问煮鱼。
时闻系舟楫，及此问吾庐。

竖子至

楂梨且缀碧，梅杏半传黄。
小子幽园至，轻笼熟柰香。
山风犹满把，野露及新尝。
欲寄江湖客，提携日月长。

园

仲夏流多水，清晨向小园。
碧溪摇艇阔，朱果烂枝繁。
始为江山静，终防市井喧。
畦蔬绕茅屋，自足媚盘餐。

归

束带还骑马，东西却渡船。
林中才有地，峡外绝无天。
虚白高人静，喧卑俗累牵。
他乡悦迟暮，不敢废诗篇。

送十五弟侍御使蜀

喜弟文章进，添余别兴牵。
数杯巫峡酒，百丈内江船。
未息豺狼斗，空催犬马年。
归朝多便道，搏击望秋天。

溪上

峡内淹留客，溪边四五家。
古苔生迮地，秋竹隐疏花。
塞俗人无井，山田饭有沙。
西江使船至，时复问京华。

树间

岑寂双甘树，婆娑一院香。
交柯低几杖，垂实碍衣裳。
满岁如松碧，同时待菊黄。
几回沾叶露，乘月坐胡床。

白露

白露团甘子，清晨散马蹄。
圃开连石树，船渡入江溪。
凭几看鱼乐，回鞭急鸟栖。
渐知秋实美，幽径恐多蹊。

解闷十二首

草阁柴扉星散居，浪翻江黑雨飞初。
山禽引子哺红果，溪友得钱留白鱼。

商胡离别下扬州，忆上西陵故驿楼。
为问淮南米贵贱，老夫乘兴欲东游。

一辞故国十经秋，每见秋瓜忆故丘。
今日南湖采薇蕨，何人为觅郑瓜州。

沈范早知何水部，曹刘不待薛郎中。
独当省署开文苑，兼泛沧浪学钓翁。

李陵苏武是吾师，孟子论文更不疑。
一饭未曾留俗客，数篇今见古人诗。

复忆襄阳孟浩然，清诗句句尽堪传。
即今耆旧无新语，漫钓槎头缩颈鳊。

陶冶性灵在底物，新诗改罢自长吟。
孰知二谢将能事，颇学阴何苦用心。

不见高人王右丞，蓝田丘壑漫寒藤。
最传秀句寰区满，未绝风流相国能。

先帝贵妃今寂寞，荔枝还复入长安。
炎方每续朱樱献，玉座应悲白露团。

忆过泸戎摘荔枝，青峰隐映石逶迤。
京中旧见无颜色，红颗酸甜只自知。

翠瓜碧李沈玉甃，赤梨葡萄寒露成。
可怜先不异枝蔓，此物娟娟长远生。

侧生野岸及江蒲，不熟丹宫满玉壶。
云壑布衣骀背死，劳生重马翠眉须。

复愁十二首

人烟生处僻，虎迹过新蹄。
野鹘翻窥草，村船逆上溪。

钓艇收缗尽，昏鸦接翅归。
月生初学扇，云细不成衣。

万国尚防寇，故园今若何。
昔归相识少，早已战场多。

身觉省郎在，家须农事归。
年深荒草径，老恐失柴扉。

金丝镂箭镞，皂尾制旗竿。
一自风尘起，犹嗟行路难。

胡虏何曾盛，干戈不肯休。
闾阎听小子，谈话觅封侯。

贞观铜牙弩，开元锦兽张。
花门小箭好，此物弃沙场。

今日翔麟马，先宜驾鼓车。
无劳问河北，诸将觉荣华。

任转江淮粟，休添苑囿兵。
由来貔虎士，不满凤凰城。

江上亦秋色，火云终不移。
巫山犹锦树，南国且黄鹂。

每恨陶彭泽，无钱对菊花。
如今九日至，自觉酒须赊。

病减诗仍拙，吟多意有余。
莫看江总老，犹被赏时鱼。

社日两篇

九农成德业，百祀发光辉。
报效神如在，馨香旧不违。
南翁巴曲醉，北雁塞声微。
尚想东方朔，诙谐割肉归。

陈平亦分肉，太史竟论功。
今日江南老，他时渭北童。
欢娱看绝塞，涕泪落秋风。
鸳鹭回金阙，谁怜病峡中。

八月十五夜月二首

满月飞明镜，归心折大刀。
转蓬行地远，攀桂仰天高。
水路疑霜雪，林栖见羽毛。
此时瞻白兔，直欲数秋毫。

稍下巫山峡，犹衔白帝城。
气沉全浦暗，轮仄半楼明。
刁斗皆催晓，蟾蜍且自倾。
张弓倚残魄，不独汉家营。

十六夜玩月

旧挹金波爽，皆传玉露秋。
关山随地阔，河汉近人流。
谷口樵归唱，孤城笛起愁。
巴童浑不寝，半夜有行舟。

十七夜对月

秋月仍圆夜，江村独老身。
卷帘还照客，倚杖更随人。
光射潜虬动，明翻宿鸟频。
茅斋依橘柚，清切露华新。

（作者所书杜诗与此原文有个别字不同，
为保持原貌，不作统一处理。）

圣德存之 右

中多试验之字新标准草书也 右

月　　　　杜甫

月　　　　　　四更山吐月，残夜水明楼。尘匣元开镜，风帘自上钩。兔应疑鹤

发，蟾亦恋貂裘。斟酌姮娥寡，天寒

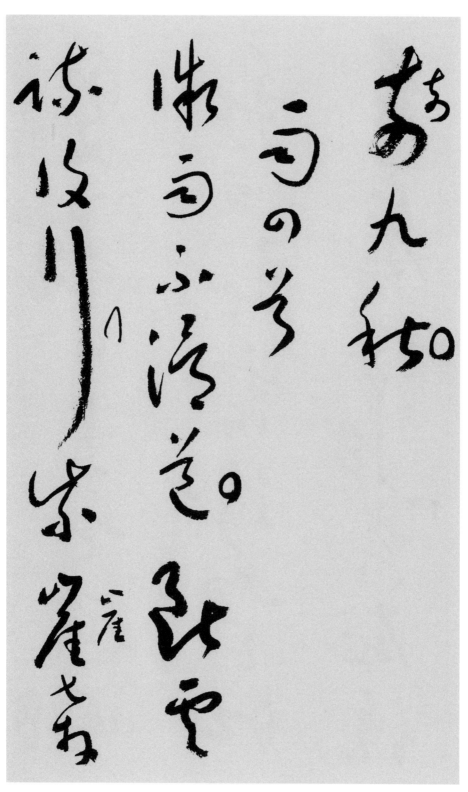

雨四首

奈九秋。
微雨不滑道，断云疏复行。紫崖奔

处黑，白鸟去边明。秋日新霑影，寒江落旧声。紫扉临

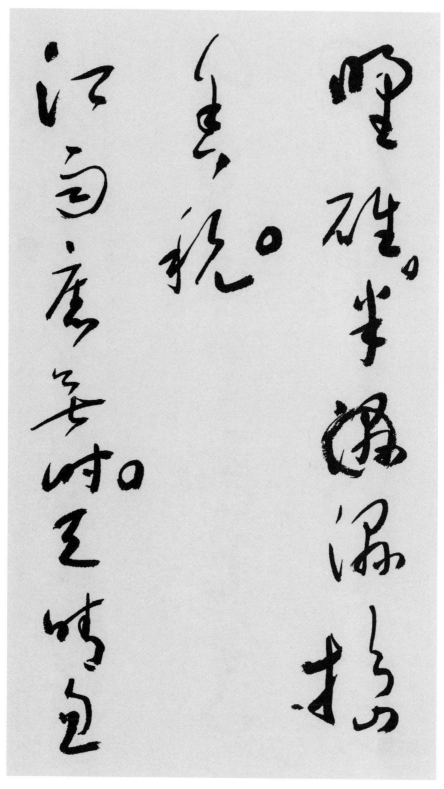

野碓，半得捣香秔。
江雨旧无时，天晴忽

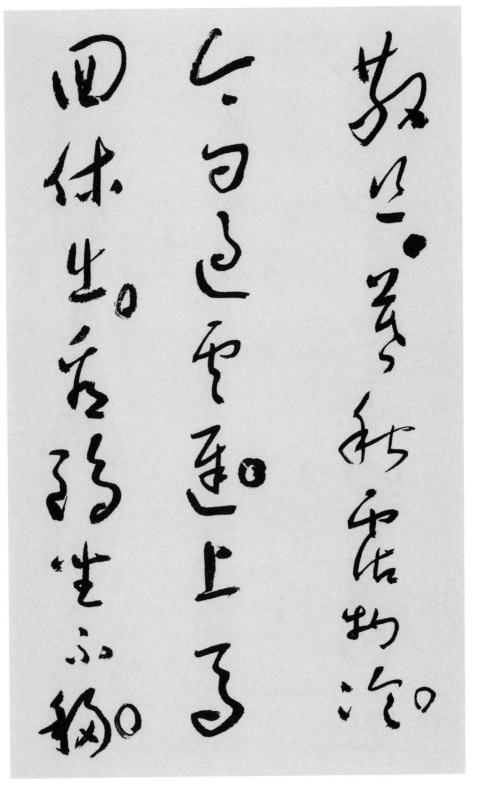

散丝。暮秋霜物冷，今日过云迟。上马回休出，看鸥坐不移。

高轩当滟滪，润色静书帷。
物色岁将晏，天隅人

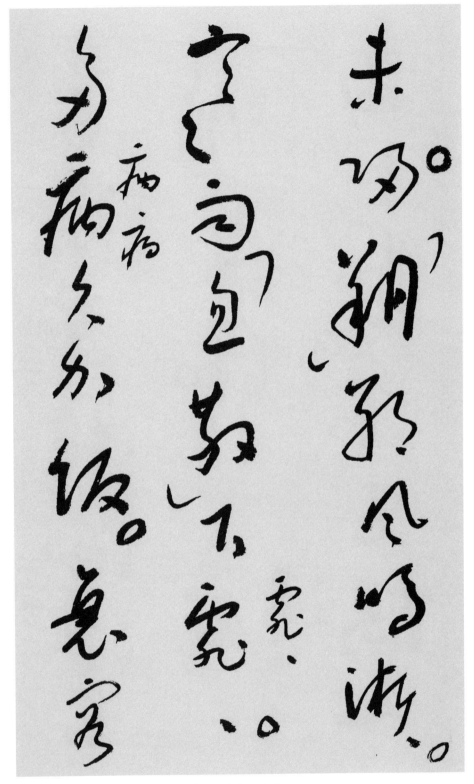

未归。朔风鸣浙浙，寒雨下霏霏。多病久加饭，衰容

新授衣。时危觉凋丧,故旧短书稀。
楚雨石苔滋,京华

消息迟。山寒青兕叫，江晚白鸥饥。
神女花钿落，鲛人

残杼悲。繁忧不

自整，终日洒如丝。

戏心伉侘诗造

戏作俳谐体遣闷二首　　　　　　　　　　　　　　　　　　　　织杼悲。繁忧不自整，终日洒如丝。

异俗吁可怪，斯人难并居。家家养

乌鬼，顿顿食黄鱼。旧识能为态，新知已暗疏。治

生且耕凿，只有不关渠。
西历青羌坂，南

蜀日争淡お莵
伤客恨。粗籾心
人情瓦卜传神

留白帝城。於菟侵客恨，粗籾作人情。瓦卜传神

知番田鹭北挂。

是非何处定。

枕笑浮生。

语，畲田费火声。是非何处定，高枕笑浮生。

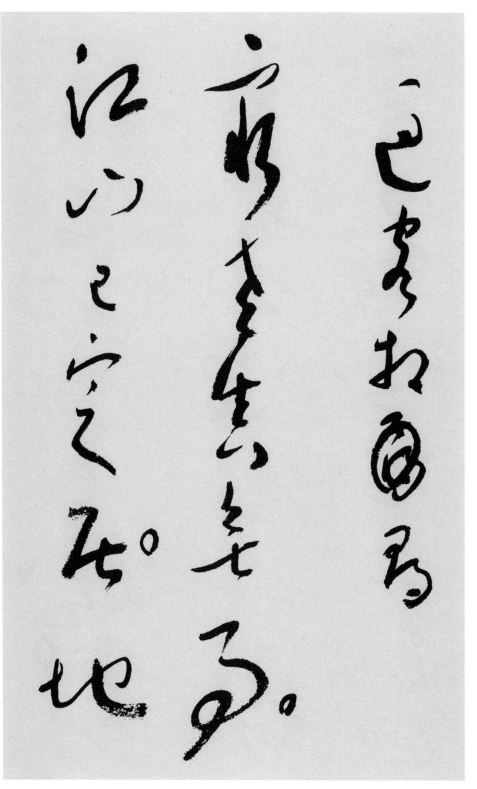

过客相寻

穷老真无事，江山已定居。地

幽忘盟栌，客至罢琴书。挂壁移筐果，呼儿问煮鱼。

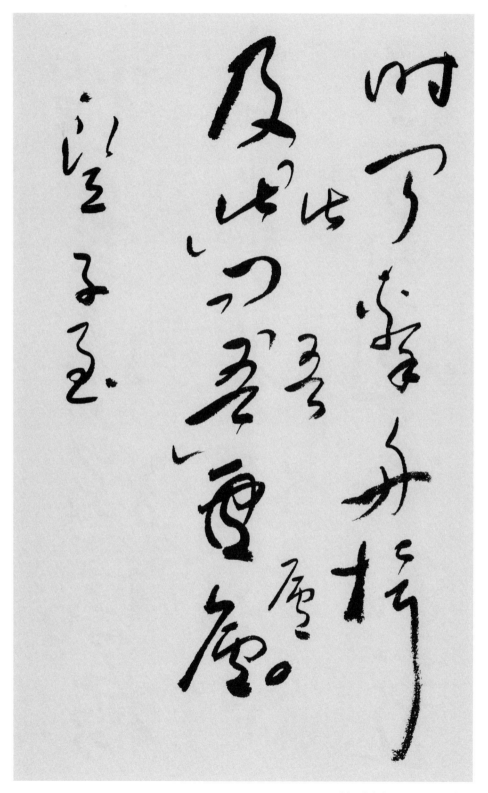

时闻系舟楫，及此问吾庐。

竖子至

楂梨且缀碧，梅杏半传黄。小子幽园至，轻笼

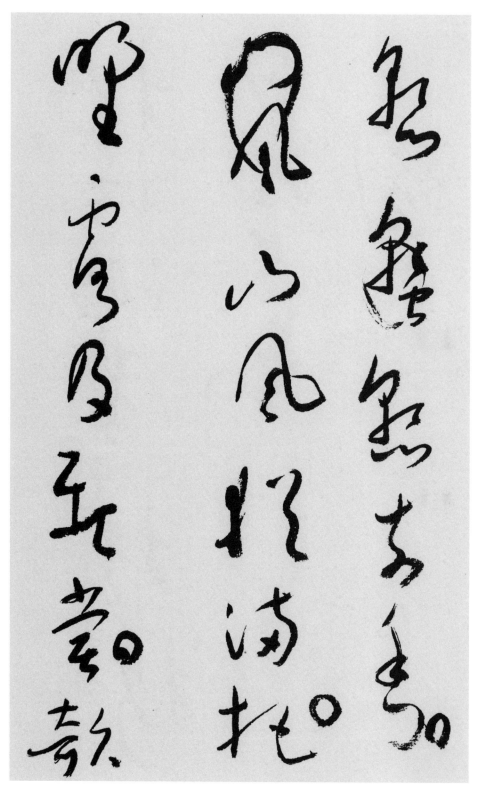

熟柰香。山风犹满把，野露及新尝。敢

枕江湖客，提携日月长。

园

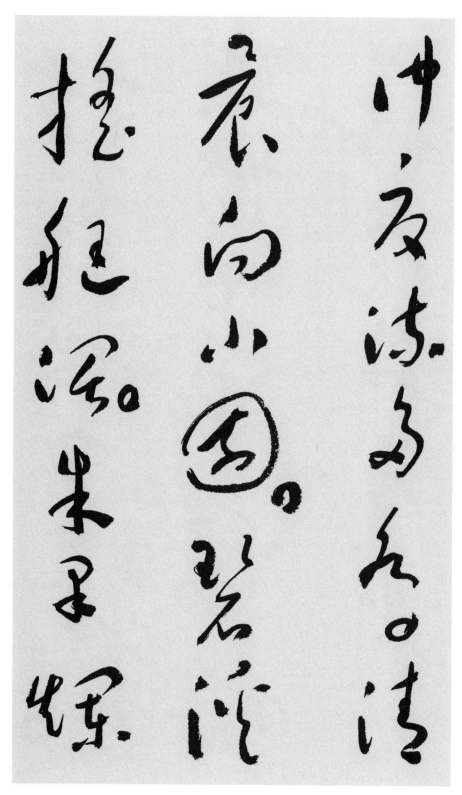

仲夏流多水，清晨向小园。碧溪摇艇阔，朱果烂

枝繁。始为江山静，终防市井喧。畦蔬绕茅屋，自足

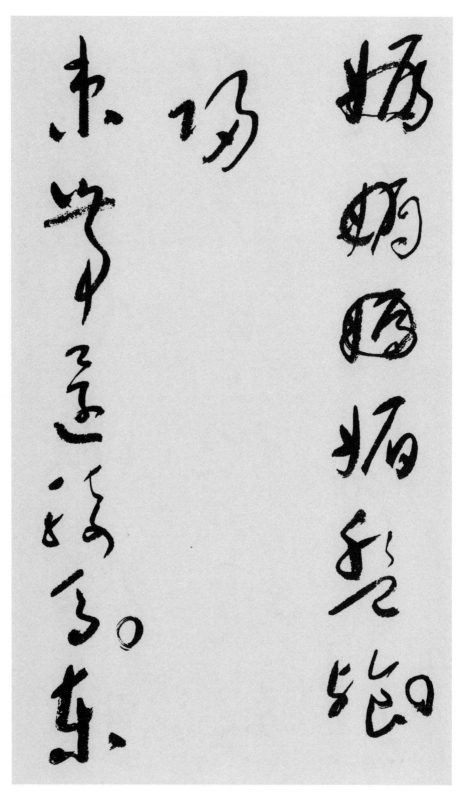

媚盘餐。
束带还骑马，东

西却渡船。林中才有地，峡外绝无天。虚白高人

静，喧卑俗累牵。他乡悦迟暮，不敢废诗篇。

送十五弟侍御使蜀

喜弟文章进，添

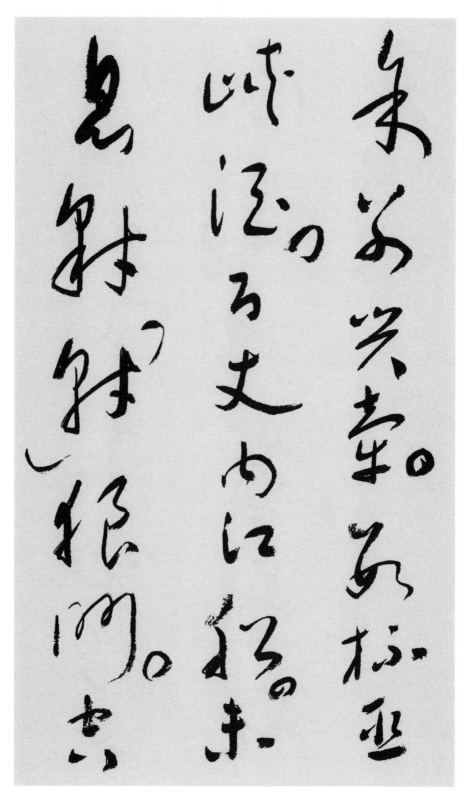

余别兴牵。数杯巫峡酒，百丈内江船。未息豺狼斗，空

催犬马年。归朝多便道，搏击望秋天。

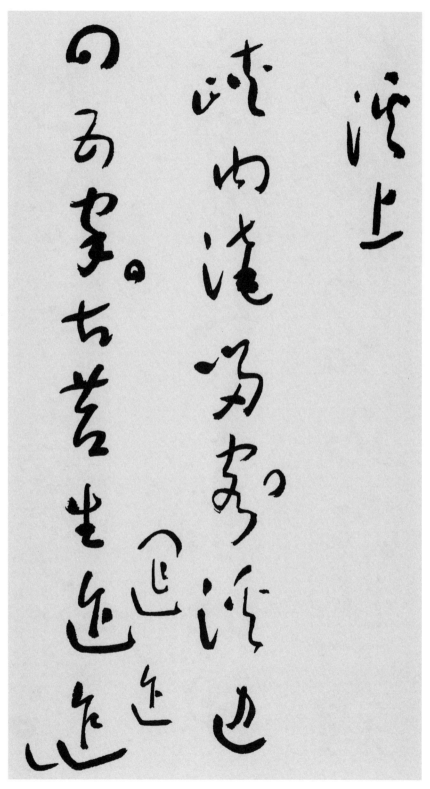

溪上

峡内淹留客，溪边四五家。古苔生迮

地，秋竹隐疏花。塞俗人无井，山田饭有沙。西江使船

至，时复问京华。
岑寂双柑树，婆

树间

娑一院香。交柯低几杖，垂实碍衣裳。满岁如松碧，同时

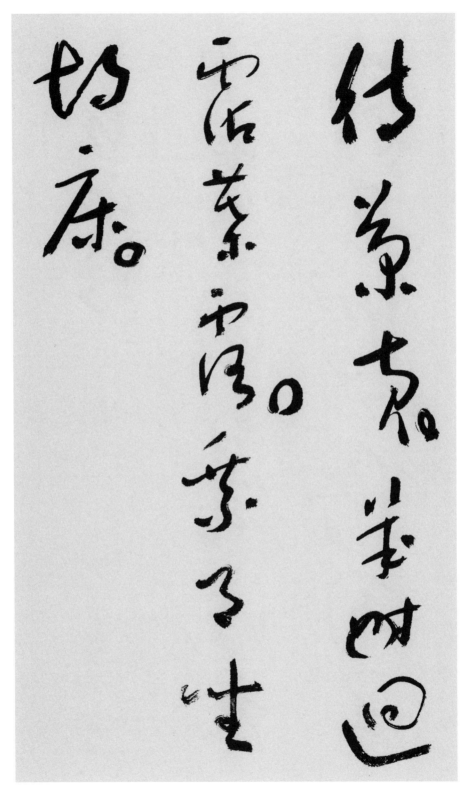

待菊黄。几回沾叶露，乘月坐胡床。

白露团甘子

白露团甘子，清晨散马蹄。圃开

连石树，船渡入江溪。凭几看鱼乐，回鞭急鸟栖。渐

知秋实美，幽径恐多蹊。

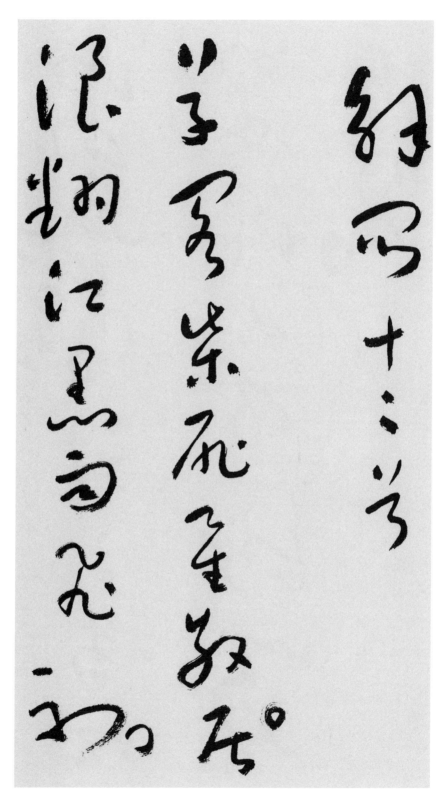

解闷十二首

草阁柴扉星散居，浪翻江黑雨飞初。

山禽引子哺红果，溪友得钱留白鱼。

为妈雏子下扬州。

临上西陵故驿楼。

为问淮南米贵贱，

商胡离别下扬州，忆上西陵故驿楼。为问淮南米贵贱，

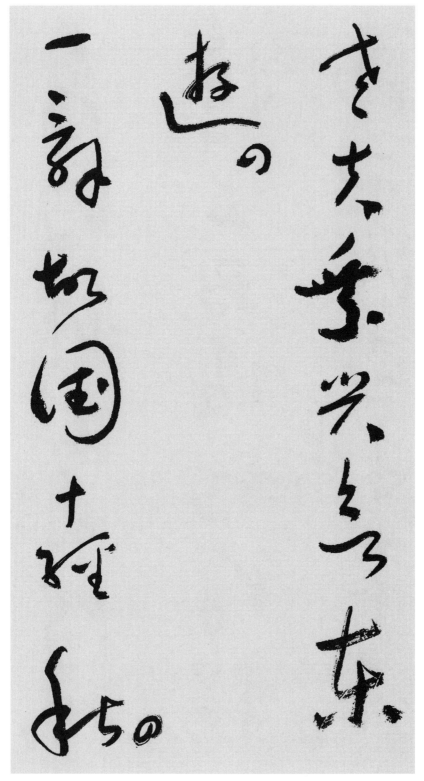

老夫乘兴欲东游。

一辞故国十经秋,

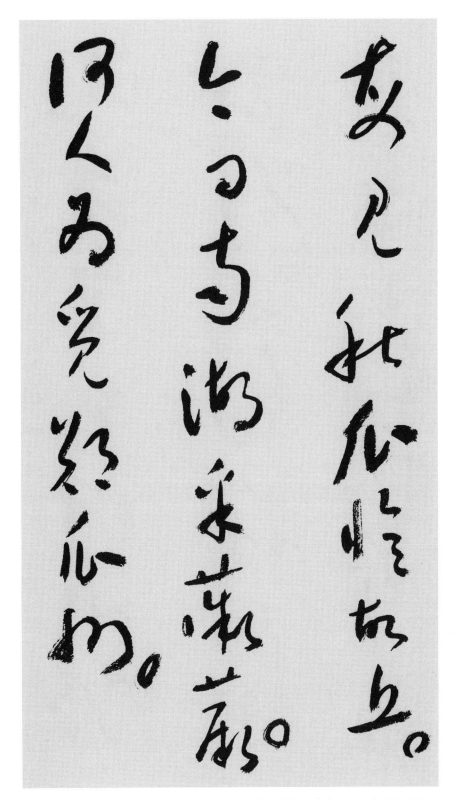

每见秋瓜忆故丘。今日南湖采薇蕨，何人为觅郑瓜州。

沈范早知何水部，曹刘不待薛郎中。独当省署开文

苑，自泛沧能浪

学钓翁

李陵苏武是吾

诗。孟子论文更不

疑。一饭未曾留

俗客，数篇今见

师，孟子论文更不疑。一饭未曾留俗客，数篇今见

古人诗。
复忆襄阳孟浩然，清诗句句尽堪

传。

即今耄旧无新语，漫钓槎头缩颈鳊。

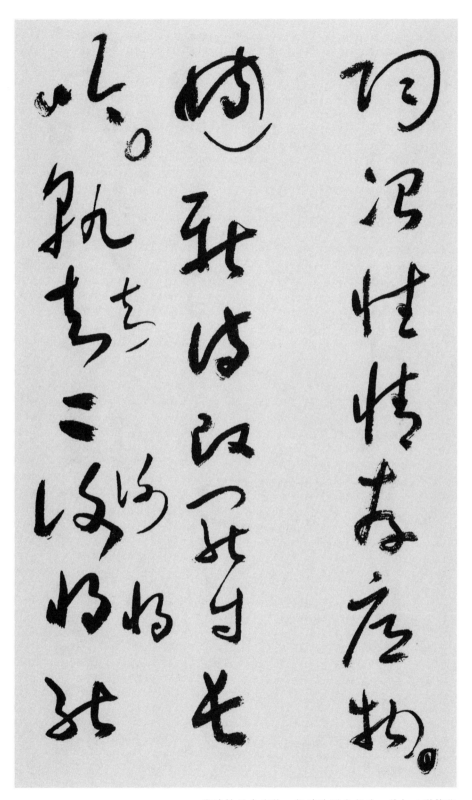

陶冶性灵在底物，新诗改罢自长吟。孰知二谢将能

胜事空自知

兴来每独往

胜事空自知

事，颇学阴何苦用心。
不见高人王右丞，

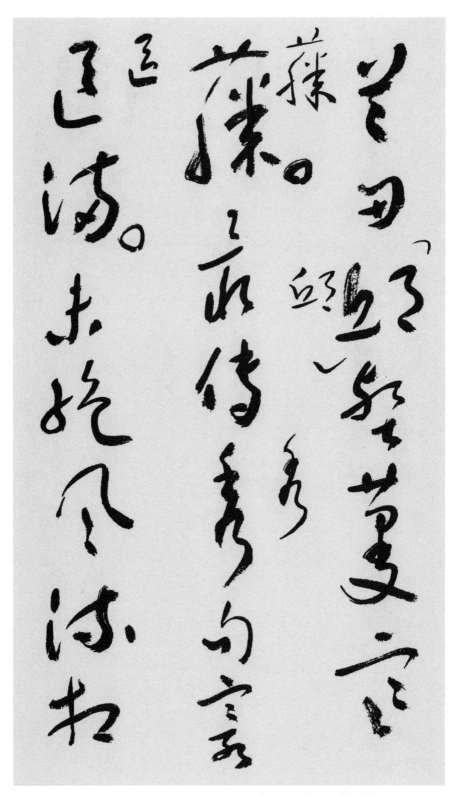

蓝田丘壑蔓寒藤。最传秀句寰区满，未绝风流相

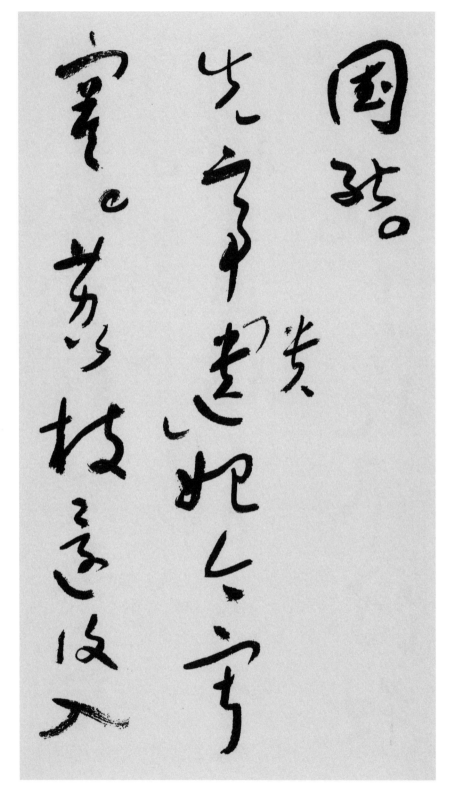

国能。
先帝贵妃今寂寞，荔枝还复入

长安。炎方每续朱樱献，玉座应悲白露团。

临邛泸戎摘荔枝

枝的青枫隐映石逶迤

逶迤京华应见

忆过泸戎摘荔枝，青峰隐映石逶迤。京华应见

无颜色，红颗酸甜只自知。
翠瓜碧李沈玉

鳖，赤梨葡萄寒露成。可怜先不异枝蔓，此物娟娟

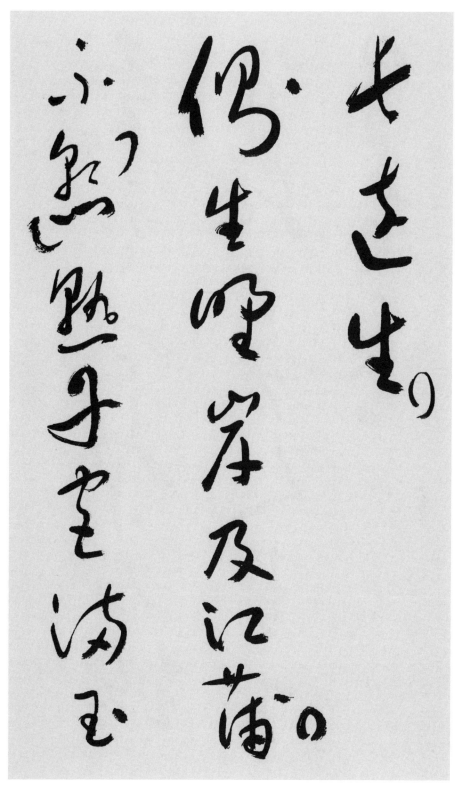

长远生。
侧生野岸及江蒲，不熟丹官满玉

壶。云壑布衣鲐背死，劳人青马翠眉须。

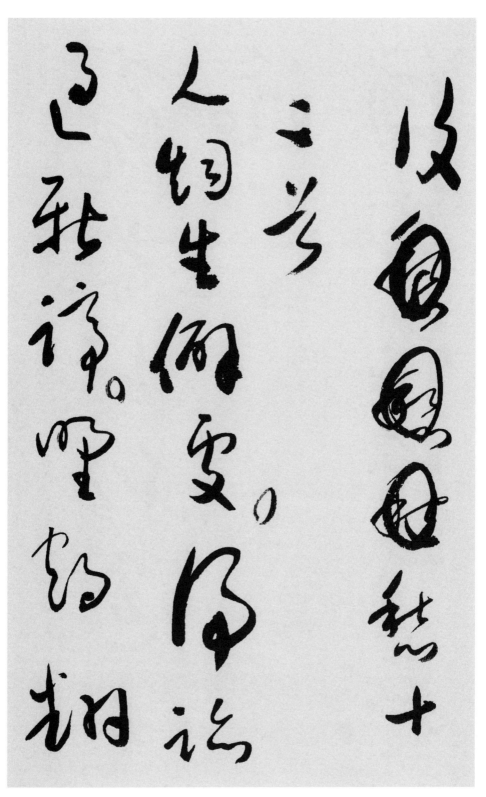

复愁十二首

人烟生僻处，虎迹过新蹄。野鹤翻

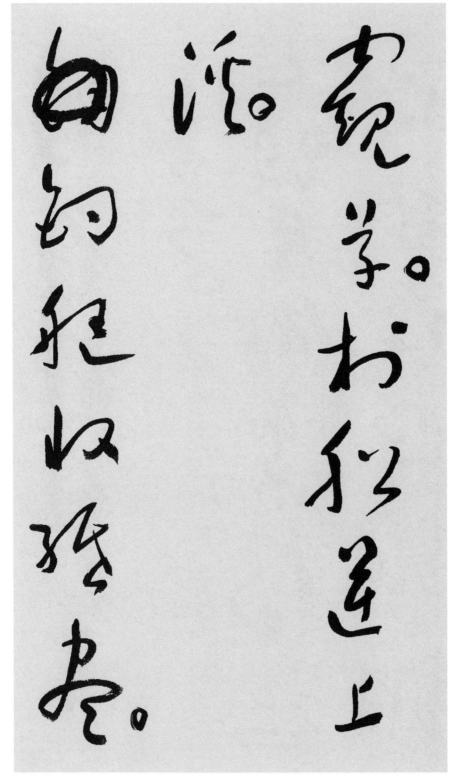

窥草，村船逆上溪。
钓艇收缗尽，

昏鸦接翅稀

生知学扇。

云细不

昏鸦接翅稀。月生初学扇，云细不成衣。

万国尚戎马，故园今若何。昔归相识少，早已战

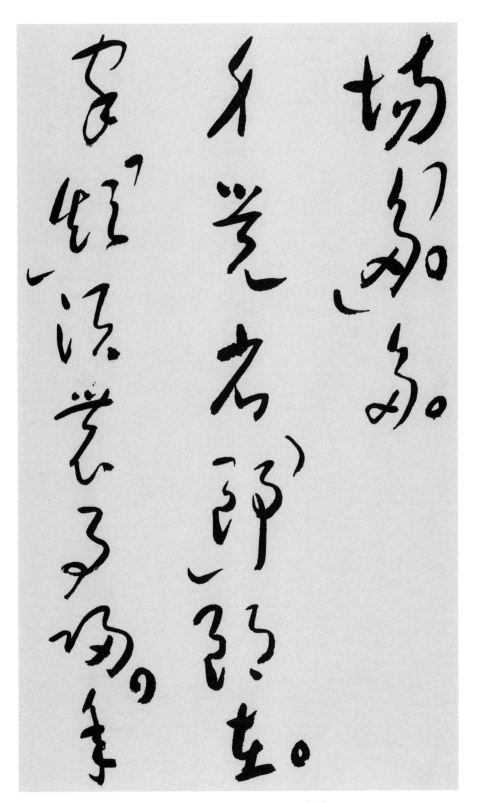

场多。
身觉省郎在，家须农事归。年

深荒草径，老恐失柴扉。

金丝镂箭镞，皂尾制旗竿。一自风尘起，犹

嗟行路难。
胡虏何曾盛，干戈不肯休。间阎

听小子，谈笑觅封侯。
贞观铜牙弩，

开元锦兽张。花门小箭好，此物弃沙场。

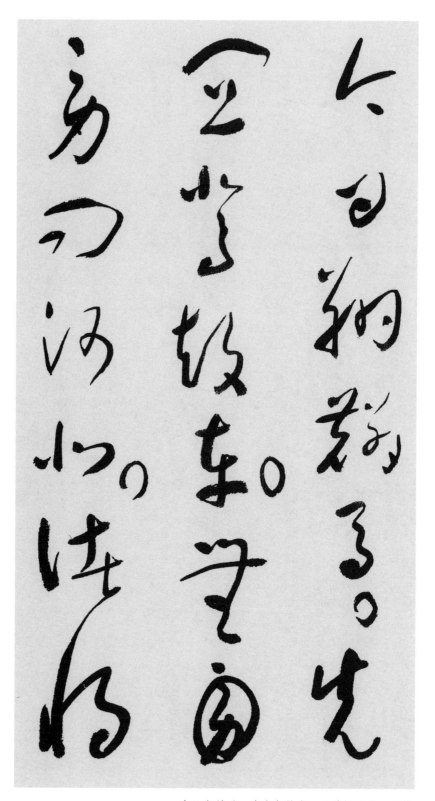

今日翔麟马，先宜驾鼓车。无劳问河北，诸将

为荣华。
任转江淮粟，休添苑囿兵。由来

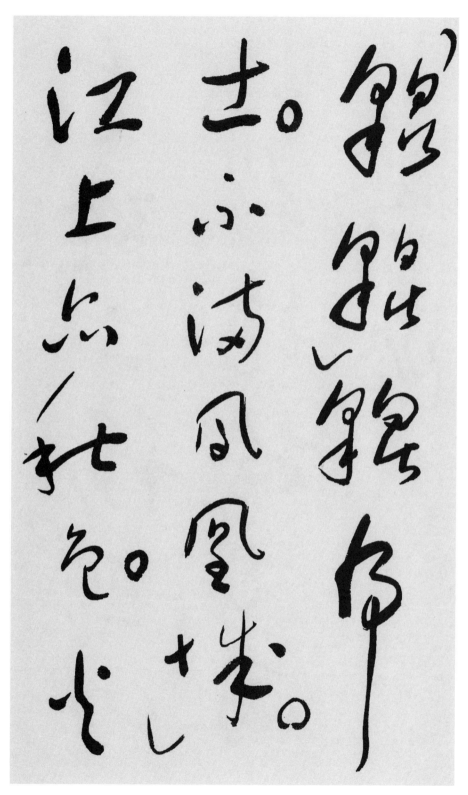

貔虎士，不满凤凰城。
江上亦秋色，火

云终不移。巫山犹锦树，南国且黄鹂。

每恨陶彭泽，无钱对菊花。如今九日

玉句觉记须

赐除。

福福福病病

至，自觉酒须赊。

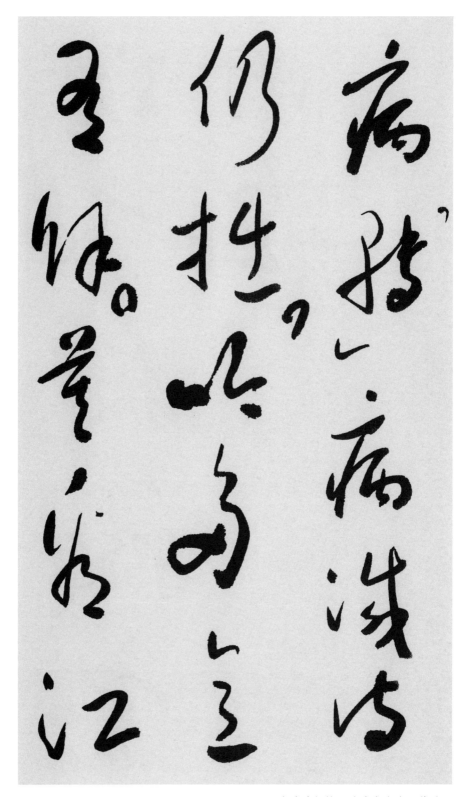

病减诗仍拙，吟多意有余。莫看江

总老，犹被赏时鱼。

社日为葎
九农出建棠。
祀发光辉。报

社日两篇

效神如在，馨香旧不违。南翁巴曲醉，北雁塞声

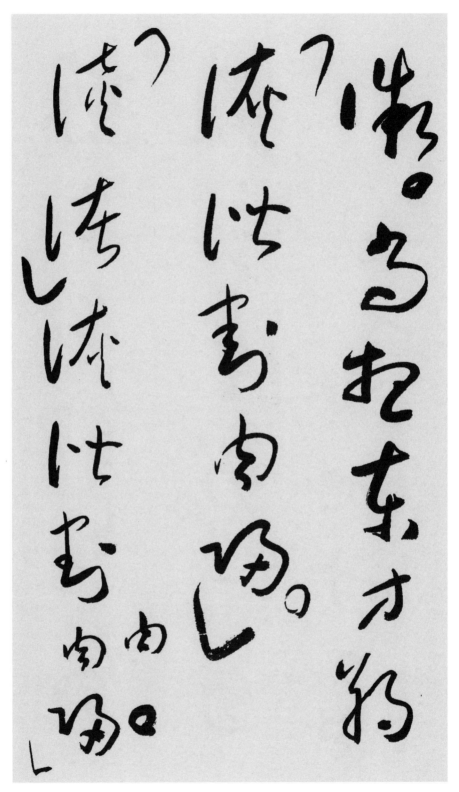

微。尚想东方朔，诙谐割肉归。

陈平亦分肉，太史竟论功。今日江南老，他时渭

以兹悟生理，独耻事干谒。

北童。欢娱看绝塞，涕泪落秋风。鸳鹭回金阙，

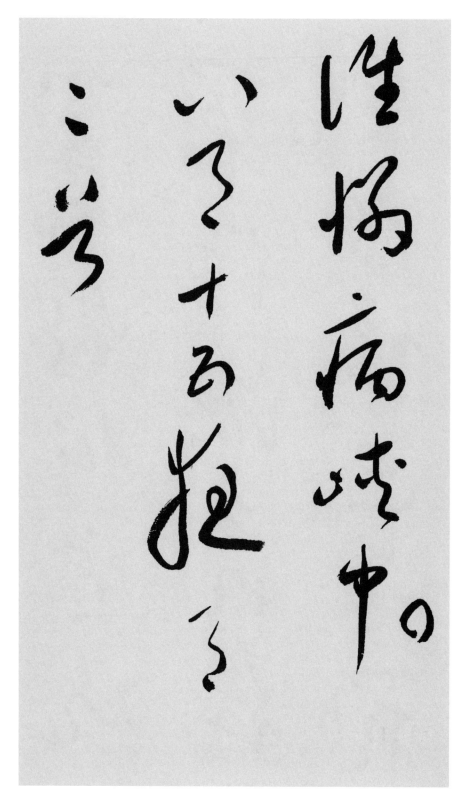

八月十五夜月二首　　谁怜病峡中。

满月飞明镜，归心折大刀。转蓬行地远，攀

桂仰天高。水路疑霜雪，林栖见羽毛。此时瞻白

兔，直欲数秋毫。
稍下巫山峡，犹

衔白帝城。气沉全浦暗，轮仄半楼明。刁斗

皆催晓，蟾蜍且自倾。张弓倚残魄，不独

淡云一望

十六推观了

旧把金波爽。皆

十六夜玩月　　汉家营。
旧把金波爽，皆

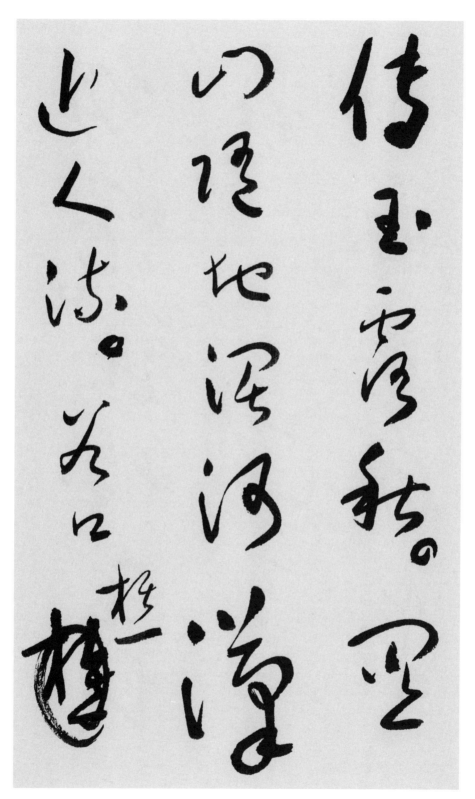

传玉露秋。关山随地阔，河汉近人流。谷口樵

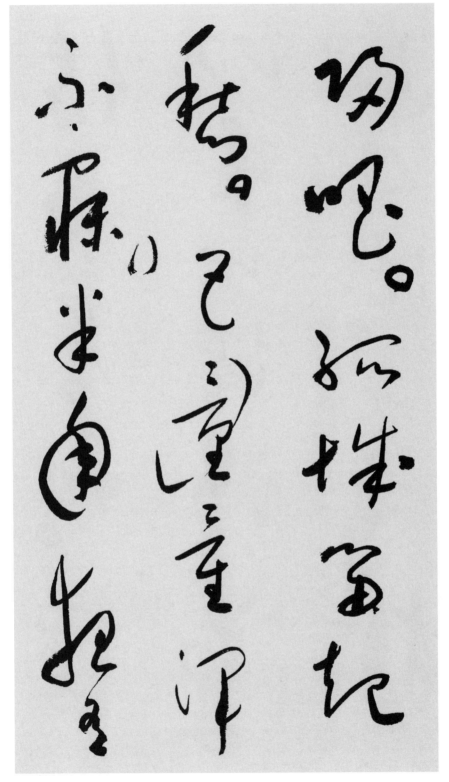

归唱，孤城笛起愁。巴童浑不寐，半夜有

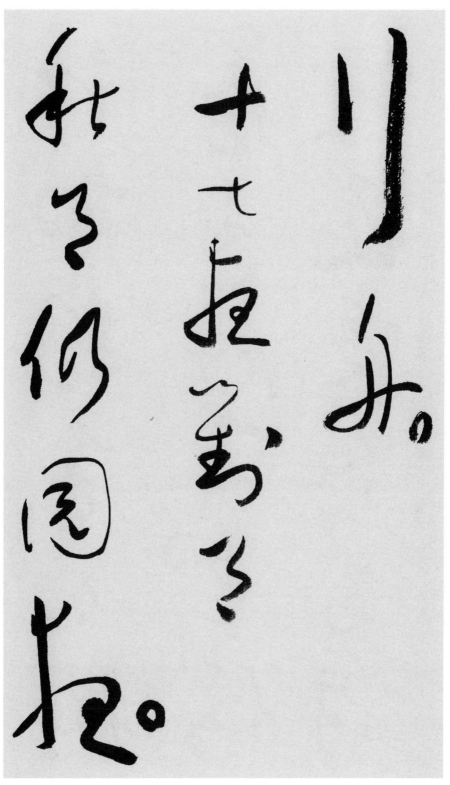

十七夜对月

行舟。
秋月仍圆夜，

江村独老身。卷帘还照客，倚杖更随人。光射

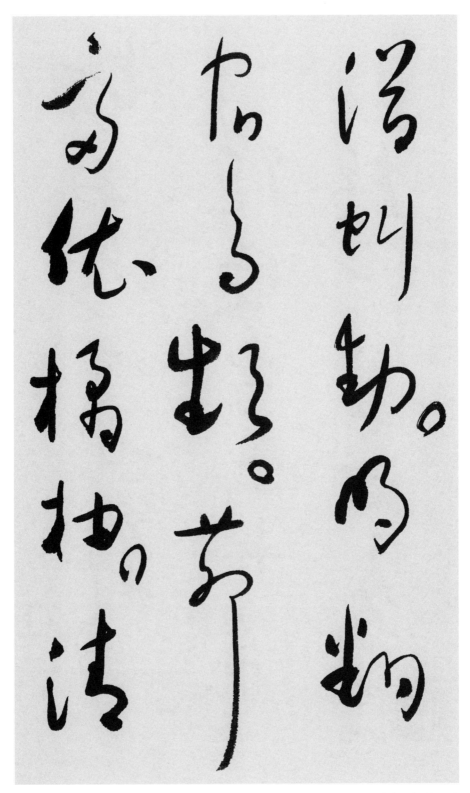

切露华新。
随便写写，未详校，误者必多 右任

其他古诗词

《满江红》

满江红　岳飞
怒发冲冠，凭栏处、潇潇雨歇。抬望眼，仰天长啸，壮怀激烈。
三十功名尘与土，八千里

路云和月莫等闲白
了少年头空悲切
靖康耻犹未雪臣子
恨何时灭驾长车踏
破贺兰山缺壮志饥

路云和月。莫等闲，白了少年头，空悲切！靖康耻，犹未雪。
臣子恨，何时灭！驾长车，踏破贺兰山缺。壮志饥

餐胡虏肉 笑谈渴饮 匈奴血 待从头 收拾旧山河 朝天阙

于右任

餐胡虏肉，笑谈渴饮匈奴血。待从头、收拾旧山河，朝天阙。

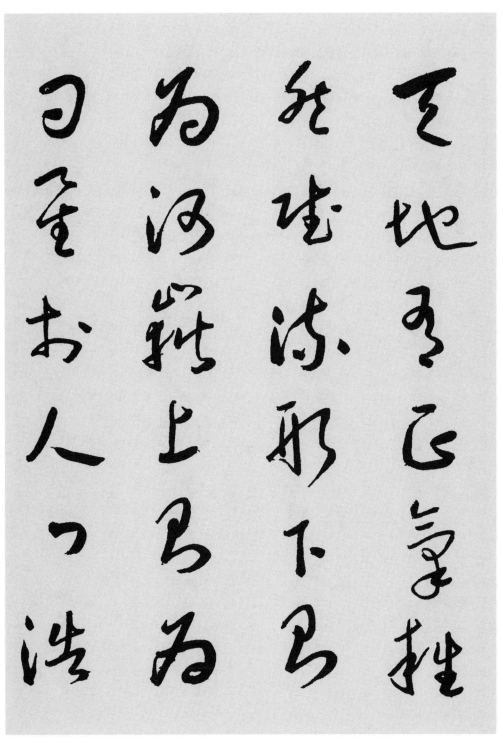

天地有正气，杂然赋流形。下则为河岳，上则为日星。于人曰浩

然沛乎塞苍冥
皇路当清夷含
和吐明庭时穷
节乃见一一垂

然，沛乎塞苍冥。皇路当清夷，含和吐明庭。时穷节乃见，一一垂

将军头，为嵇侍中血。为张睢阳齿，为颜常山舌。或为辽东帽，清

操厉冰雪我为
生诗表见神法
壮烈一我为渡江
楫慷慨吞胡羯

操厉冰雪。或为出师表，鬼神泣壮烈。或为渡江楫，慷慨吞胡羯。

我为击贼笏，逆竖头破裂。是气所磅礴，凛烈万古存。当其贯日

乎生死安足论　地维赖以立天　柱赖以尊三　纲实系命道义为

月，生死安足论。地维赖以立，天柱赖以尊。三纲实系命，道义为

之根。嗟予遘阳九，隶也实不力。楚囚缨其冠，传车送穷北。鼎镬

甘如饴，求之不可得。阴房阗鬼火，春院闷天黑。牛骥同一皂，鸡

栖凤凰食。一朝蒙雾露，分作沟中瘠。如此再寒暑，百沴自辟易。

哀我沮洳场为

我安乐国岂

他孙巧阴阳不

贼能此耿耿、

哀哉沮洳场，为我安乐国。岂有他缪巧，阴阳不能贼。顾此耿耿

在，仰视浮云白。悠悠我心忧，苍天曷有极。哲人日已远，典型在

夙昔。风檐展书读，古道照颜色。
以标准草书法书

文信国公《正气歌》，时三十三年八月也。 于右任

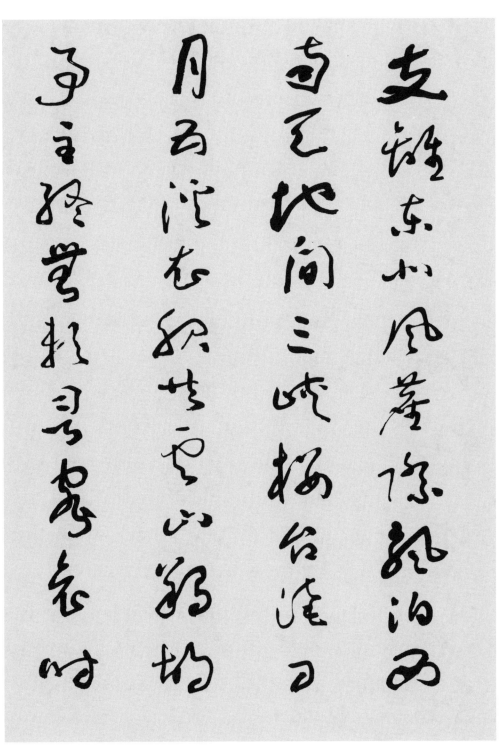

支离东北风尘际，飘泊西南天地间。三峡楼台淹日月，五溪衣服共云山。羯胡事主终无赖，词客哀时

且未还。庾信平生最萧瑟，暮年诗赋动江关。摇落深知宋玉悲，风流儒雅亦吾师。怅望千秋

一洒泪，萧条异代不同时。江山故宅空文藻，云雨荒台岂梦思。最是楚宫俱泯灭，舟人指点

到今疑。
群山万壑赴荆门，生长明妃尚有村。一去紫台连朔漠，独留青冢

向黄昏。画图省识春风面，环珮空归月夜魂。千载琵琶作胡语，分明怨恨曲中论。

蜀主窥吴幸三峡，崩年亦在永安宫。翠华想像空山里，玉殿虚无野寺中。古庙杉松

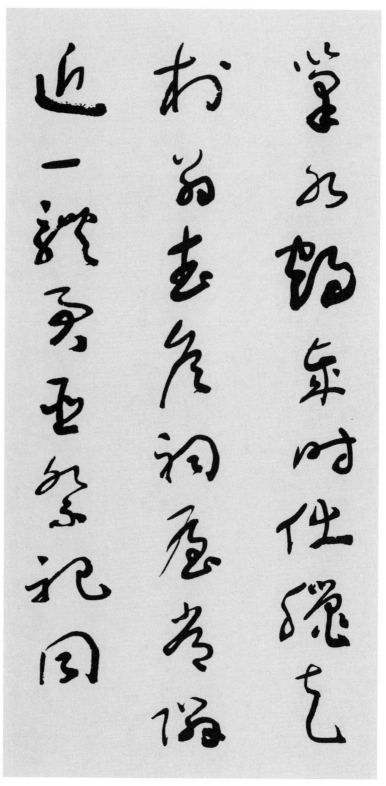

巢水鹤，岁时伏腊走村翁。武侯祠屋常邻近，一体君臣祭祀同。

诸葛大名垂宇宙，宗臣遗像肃清高。三分割据纡筹策，万古云霄

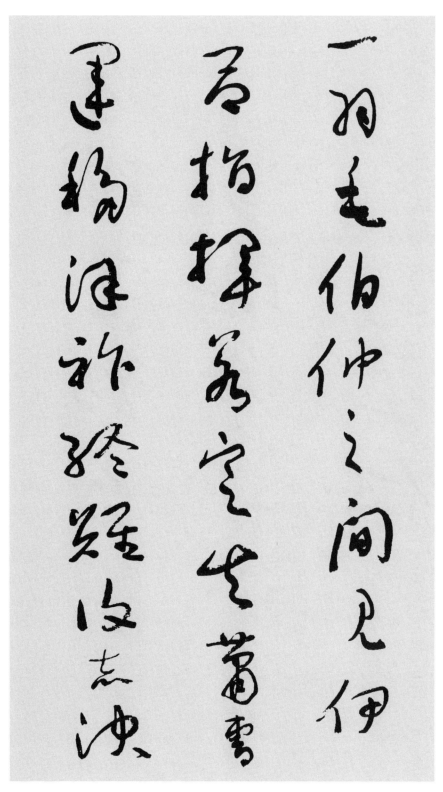

一羽毛。伯仲之间见伊吕，指挥若定失萧曹。运移汉祚终难复，志决

身殱軍務勞

杜少陵詠懐古跡五首

于右任

身殀军务劳。　杜少陵咏怀古迹五首。　于右任。

草书古文辞

大道之行也，天下为公。选贤与能，讲信修睦。故人不独亲其亲，不独子其子，使老有所终，壮有所用，幼有所长，鳏寡孤独废疾者皆有所养。男有分，女有归。货恶其弃于地也，不必藏于己；力恶其不出于身也，不必为己。是故谋闭而不兴，盗窃乱贼而不作，故外户而不闭，是谓大同。礼运·大同章

《礼记》句

大道之行也，天下为公。选贤与能，讲信修睦。故人不独亲其亲，不独子其子，使老有所终，壮有所用，幼有所长，鳏寡孤独废疾者皆有所养。男有分，女有归。货恶其弃于地也，不必藏于己；力恶其不出于身也，不必为己。是故谋闭而不兴，盗窃乱贼而不作，故外户而不闭，是谓大同。礼运·大同章

唯天下至誠為能經綸
於天下之大經立天下
之大本知天地之化育
夫焉有所倚

湘園先生

于右任

《中庸》章句

唯天下至诚，为能经纶天下之大经，立天下之大本，知天地之化育。夫焉
有所倚?

《孟子》句
天时不如地利，地利不如人和。
圣人所贵，人事而已。

《心经》句
舍利子，色不异空，空不异色，
色即是空，空即是色，受想行
识，亦复如是。

《五代史》节录
得位乘时，功不可以不图，名不
可以不立。

《二十四诗品》节录

玉壶买春，赏雨茅屋。坐中佳士，
左右修竹。白云初晴，幽鸟相
逐。眠琴绿阴，上有飞瀑。

王阳明《白湾六章》

白湾之洋，于濯以湘。彼美君
子兮，可以徜徉。

王心斋语

天地以大其量，山岳以耸其志，
冰霜以严其操，春阳以和其气。

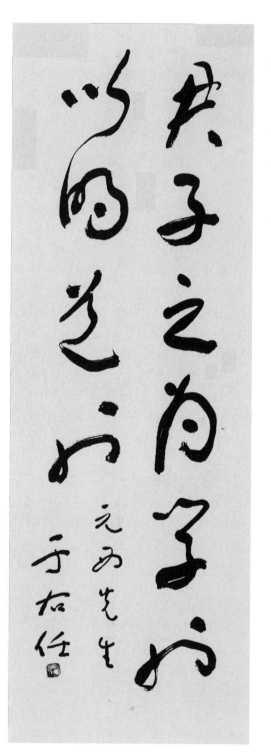

太白诗

江城如画里，山晚望晴空。两水夹明镜，
双桥落彩虹。人烟寒橘柚，秋色老梧桐。
谁念北楼上，临风怀谢公？

《礼记》句

君子之为学也，以明道也。

積土成山風雨興焉積水為淵

蛟龍生焉積善成德而神明自

得聖心備焉故不積跬步無以

至千里不積小流無以成江海騏驥

一躍不能十步駑馬十駕功在不舍

于右任日

《劝学》句

积土成山，风雨兴焉；积水成渊，蛟龙生焉；积善成德，而神明自得，圣心备焉。
故不积跬步，无以至千里；不积小流，无以成江海。骐骥一跃，不能十步；
驽马十驾，功在不舍。

《廉颇蔺相如列传》节录

廉颇，赵之良将也。赵惠文王十六年，廉颇为赵将，伐齐，大破之，取阳晋，拜为上卿，以勇气闻于诸侯。——司马迁《廉颇蔺相如列传》

庶孽趙之民归

为趙直攵王十六

平庶孽为趙的

伐高之大破之將

事事有实际，言言有妙境，物
物有至理，人人有处法，所贵
乎学者学此而已。

妙理名作妙境

云皋先生正

于右任

《呻吟语》句

草书对联

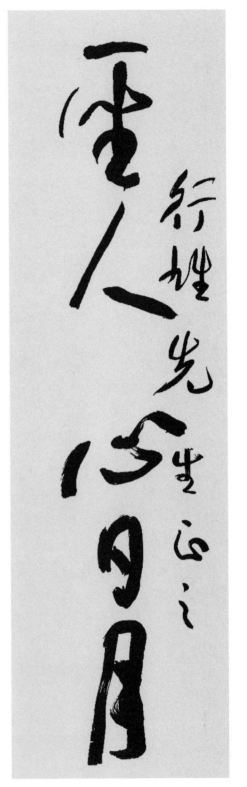

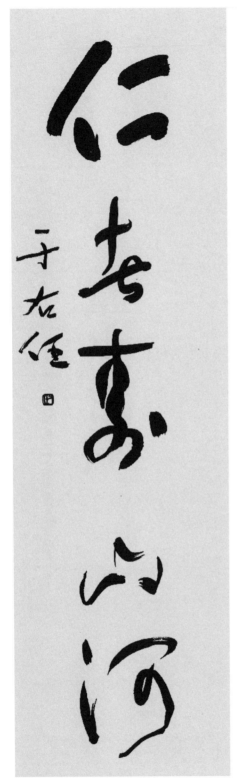

圣人心日月，仁者寿山河。

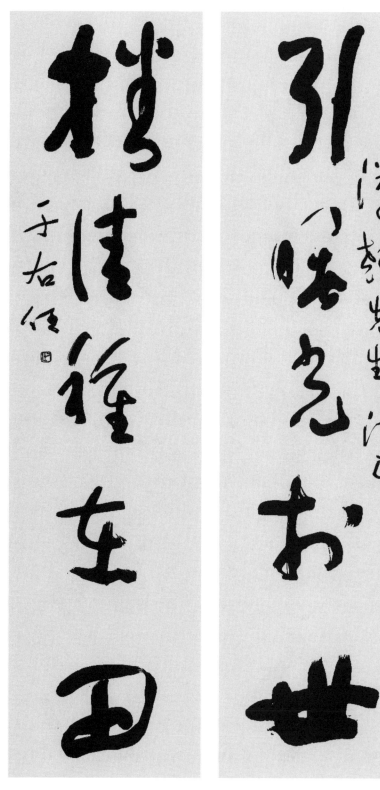

引曙光于世，播佳种在田。

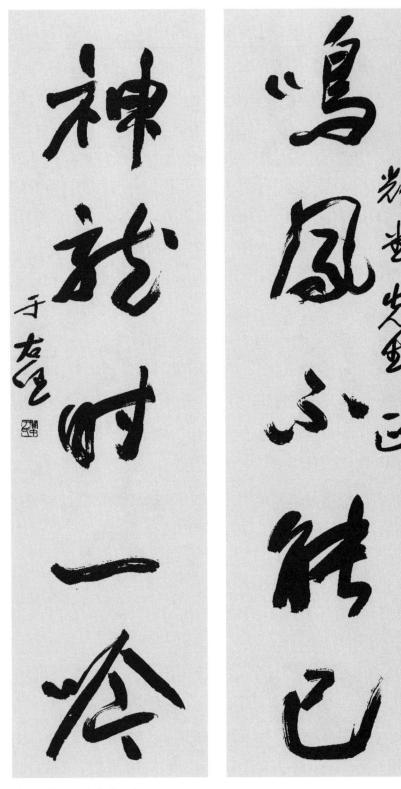

鸣凤不能已，神龙时一吟。

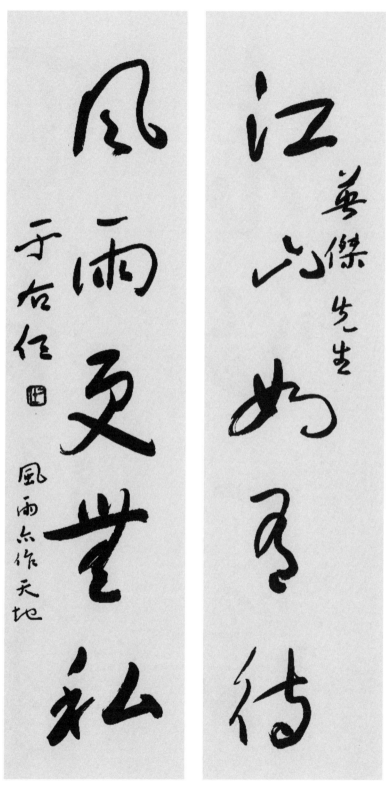

江山如有待，风雨更无私。

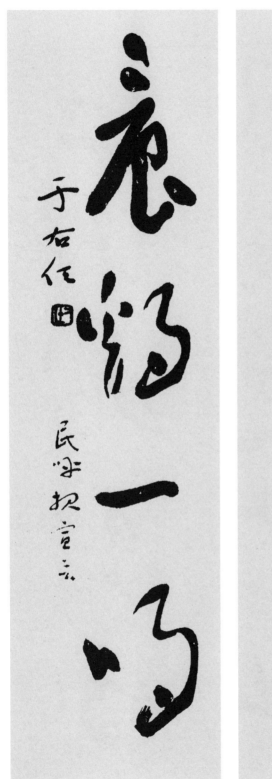

于右任

民国款宜云

天骥独啸，晨鸡一鸣。

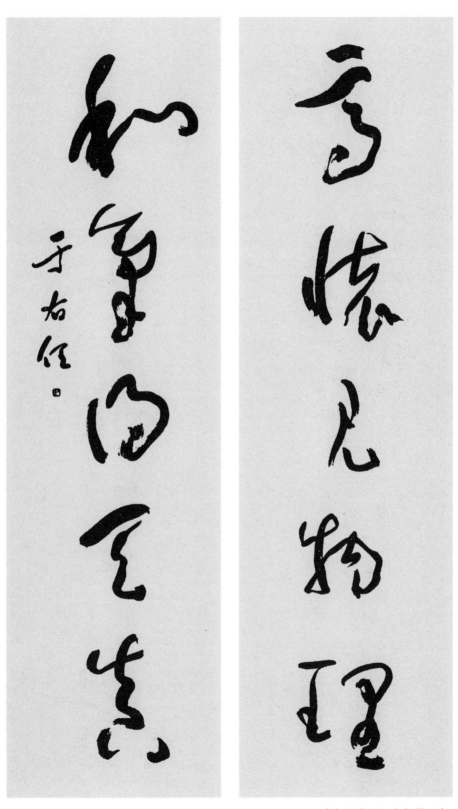

高怀见物理，和气得天真。

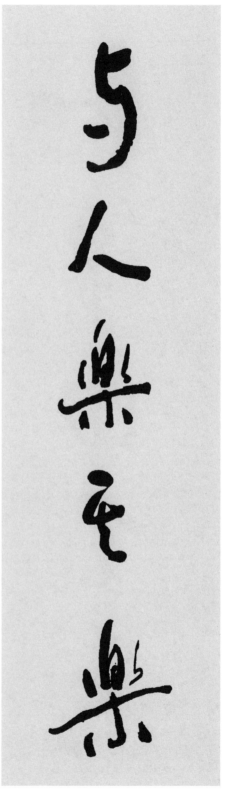
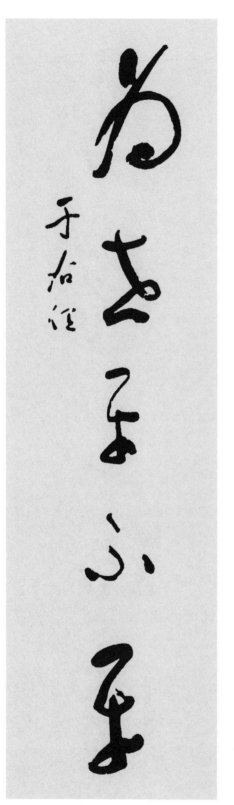

与人乐其乐，为世平不平。

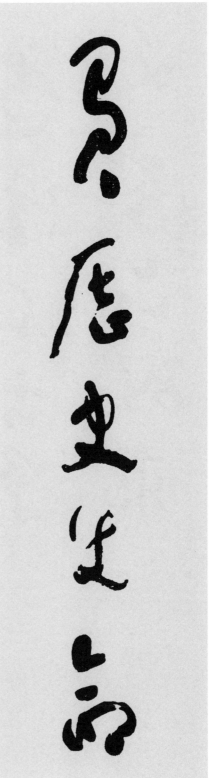

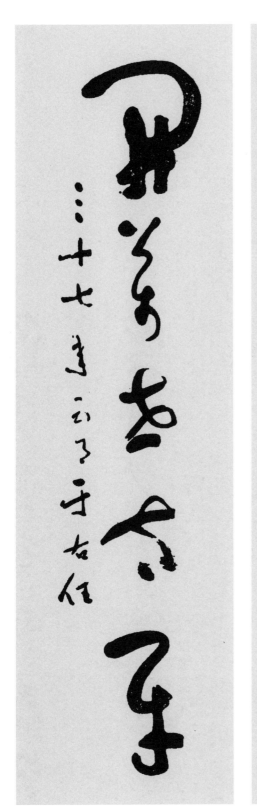

负历史使命，开万世太平。

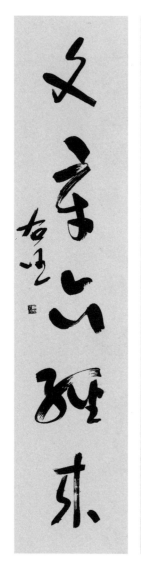

道德千古事，
文章六经来。

传家有道惟存厚，
处世无奇但率真。

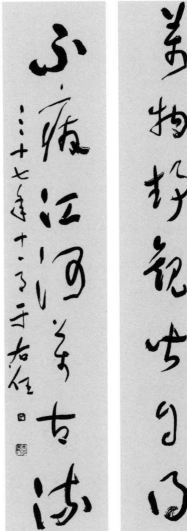

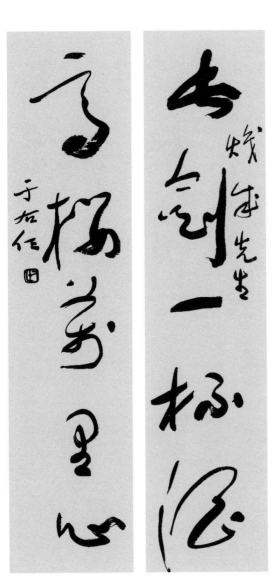

万物静观皆自得，
不废江河万古流。

长剑一杯酒，
高楼万里心。

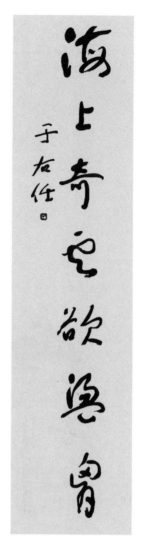

袖中异石未经眼，
海上奇云欲荡胸。

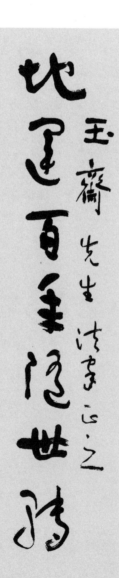

地连百年随世转，
帆船一叶与天争。

天清地和若在古宇，
情至气盛是为大文。

功深书味常流露，
学盛谦光更吉祥。

图书在版编目（CIP）数据

于右任草书古诗文 ／ 于右任著. −− 上海 ：上海人民美术出版社，2023.3

（名家书画入门）

ISBN 978−7−5586−2624−1

Ⅰ．①于… Ⅱ.①于… Ⅲ.①草书−书法 Ⅳ.①J292.113.4

中国国家版本馆CIP数据核字（2023）第034979号

于右任草书古诗文

著　　者：于右任

策　　划：徐　亭

责任编辑：徐　亭

技术编辑：齐秀宁

调　　图：徐才平

出版发行：**上海人民美术出版社**

（上海市闵行区号景路159弄A座7楼）

印　　刷：浙江天地海印刷有限公司

开　　本：787×1092　1/16　10印张

版　　次：2023年6月第1版

印　　次：2023年6月第1次

书　　号：ISBN 978−7−5586−2624−1

定　　价：59.00元